赵孟頫 洛神赋 前后赤壁赋

（二）

偏旁部首

王丙申 编著

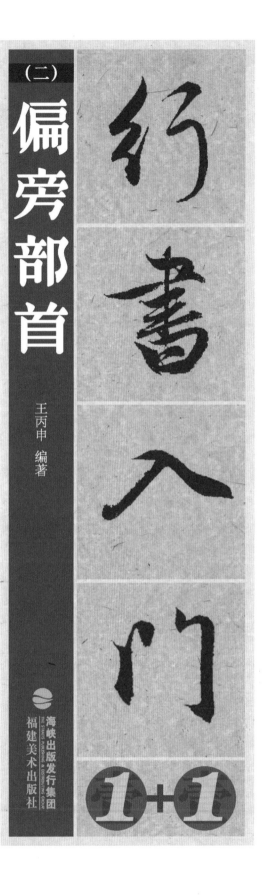

行书入门

海峡出版发行集团
THE STRAITS PUBLISHING & DISTRIBUTING GROUP
福建美术出版社

1+1

图书在版编目（CIP）数据

行书入门1+1.赵孟頫洛神赋　前后赤壁赋.2,偏旁部首/王丙申编著.－－福州：福建美术出版社，2024.3（2024.7重印）

ISBN 978-7-5393-4564-2

Ⅰ.①行… Ⅱ.①王… Ⅲ.①行书－书法 Ⅳ.① J292.113.5

中国国家版本馆 CIP 数据核字 (2024) 第 029601 号

行书入门1+1·赵孟頫洛神赋 前后赤壁赋（二）偏旁部首

王丙申　编著

出 版 人	黄伟岸	
责任编辑	李 煜	

出版发行	福建美术出版社
地　　址	福州市东水路 76 号 16 层
邮　　编	350001
网　　址	http://www.fjmscbs.cn
服务热线	0591-87669853（发行部）　87533718（总编办）
经　　销	福建新华发行（集团）有限责任公司
印　　刷	福建新华联合印务集团有限公司
开　　本	889 毫米 ×1194 毫米　1/16
印　　张	10
版　　次	2024 年 3 月第 1 版
印　　次	2024 年 7 月第 2 次印刷
书　　号	ISBN 978-7-5393-4564-2
定　　价	76.00 元（全四册）

若有印装问题，请联系我社发行部

公众号　　艺品汇　　天猫店　　拼多多

偏旁部首是组成汉字的必要元素。在汉字中，除了少量的独体字，大部分都是由偏旁部首构成的，所以深入学习并掌握偏旁部首是学习书法不可或缺的重要环节。由于偏旁部首多达两百余例，限于篇幅，我们只能选择一些常用的、具有代表性的偏旁部首作出讲解和分析。根据偏旁在每个字中所处位置的不同，偏旁可以分为左偏旁、右偏旁、字头、字底等。赵孟頫行书中的偏旁部首有的遵循楷书的惯用原则，有的则借助于草体的省减变化。总之，掌握赵孟頫行书中的偏旁部首，既要注意整体笔势的呼应连贯，又要讲求全字各部之间的协调统一。

如何快速掌握好偏旁部首呢？

1. 书写好部首本身的笔画，注意笔画长短、粗细、斜正要规范到位。

2. 注意同一个字中部首与偏旁的协调呼应、长短粗细等关系，同时要注意避让携领、牵带意连，做到收放自如。

3. 同一个偏旁部首放在不同的位置时会产生一些变化。例如："口"部，在左边时，应形体小而且靠上，如"吃""鸣""叫"等字；在右边时，应形体大而且靠下，如："知""和""扣"等字；在下面时，要端正工整，体型略扁，不可窄高，如"吉""合""占"等字。

4. 学书时，可以把偏旁部首相近和有共同特点的字进行归纳整理、分析学习。例如："工"字旁、"土"字旁、"王"字旁，"木"字旁、"禾"字旁、"米"字旁、"耒"字旁等偏旁，找出它们的异同点，以点带面，举一反三。

【单人旁】

单人旁在不同的字中形态高低会有所变化。短撇由重渐轻，收笔或出锋。或者在末端略作停顿，再往右上回锋，以此呼应下面笔画的起笔。竖画为垂露竖。

长
短
竖画勿高，也可向右上方带笔出锋

信

作

【双人旁】

两撇的起笔轻重对比明显，上下之间或断或连，形成呼应关系。垂露竖短小，与右部笔画呼应。在书写时，还需注意两撇间起笔的位置，确保与整体字形的协调。

轻重有别
起笔轻，笔画勿粗重

徐

彷

【两点水】

两点上小下大，形成俯仰对照的形态。上点采用侧点的写法，而下方挑点出锋迅速，与右部笔画相呼应。两点之间的间距需紧凑，笔断意连，避免出现松散无神的情况。

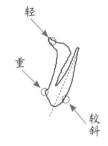

轻
重
较斜

【三点水】

形态瘦窄，三点呈聚拢之势，但收笔方向各不相同。上下笔画看似断开，但意韵需保持连贯，形成呼应关系。首点小巧，向下出锋，以引带下方笔画。下方两点牵丝分明。

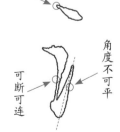

也可写成出锋点
角度不可平
可断可连

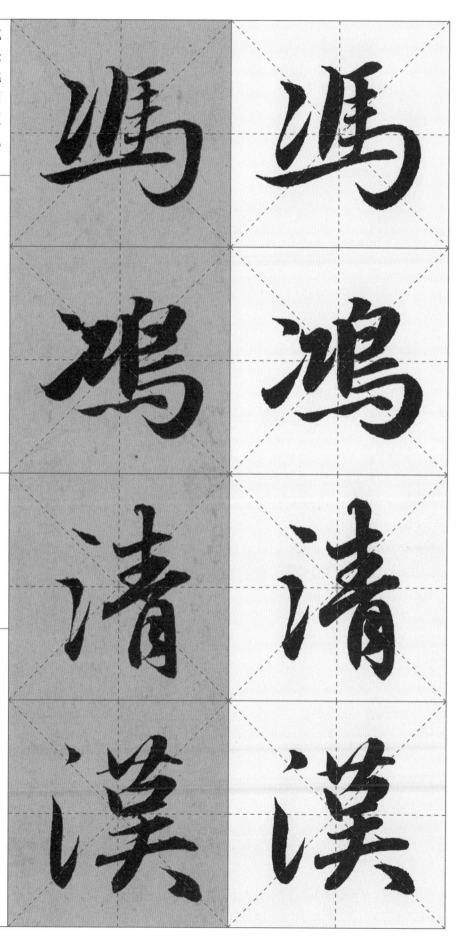

【提手旁】

形态瘦高且结体紧凑，呈现出上紧下松的特点。横画较短，竖钩则劲挺修长，钩画出锋不宜过长。提画左伸右缩以保持整体字形的平衡与和谐。

左放　右收

较斜

离横画要近

细长

楊

楊

振

振

【竖心旁】

先写两点，再写竖画。整体结构上紧下松，两点形态各异，位置靠上。左点为竖点，右点为侧点，形成呼应关系。竖画垂直劲挺，亦可出锋，多与右部笔画形成呼应。

高而轻

低且重

与右部呼应

悦

悦

怡

怡

【左耳旁】	"耳旁"在左侧时，其形态应瘦窄。横撇弯钩应形小勿大，笔法方圆兼具，出钩含蓄从容。垂露竖应较高，直接露锋顺势向下中锋用笔，起笔轻，收笔重。

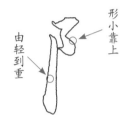

形小靠上

由轻到重

【反犬旁】	首撇由重渐轻，收笔出锋向右上引带，与弧弯钩形成呼应。弧弯钩的形态较高，立意新颖，形似横折。下方短撇收笔应作回锋之势。

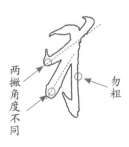

两撇角度不同

勿粗

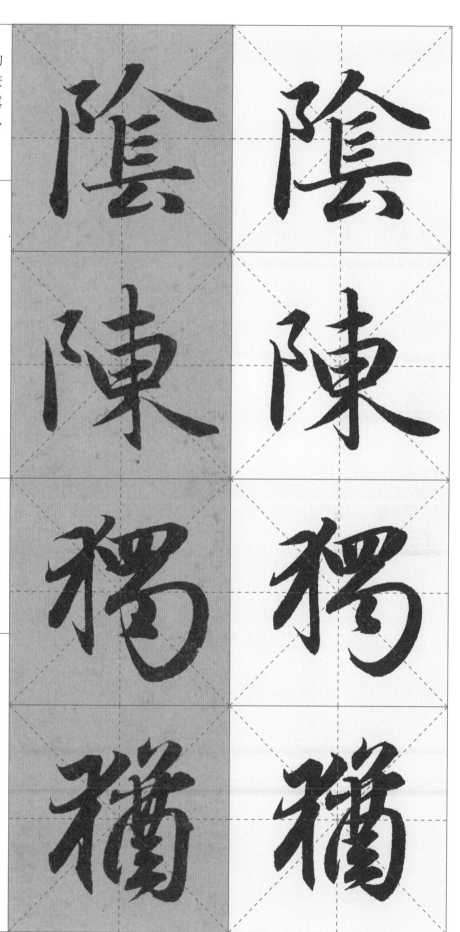

【土字旁】

"土字旁"的形态宜小勿大。横画应短小,竖画则不应过高,提画由重渐轻,注意避让穿插,与右部笔画形成呼应关系。

横画勿长

由重到轻,较斜

【王字旁】

"王字旁"的形态应窄勿宽。首横应短小,并向右上微斜,形成扛肩的形态。下方两横与竖画可一笔完成,收笔时应迅速提锋,与右部笔画形成呼应关系。

角度各不相同

与右部笔断意连

域 域

增 增

珠 珠

瑶 瑶

"歹字旁"的形态独特，结体要求斜而不倒。上横短小，并向上方扛肩。两撇画应收敛，起收用笔应连贯，上下节奏紧凑，可一笔完成。末撇收笔时需向右上回锋。

连带书写，折处勿快

以斜取势

"口字旁"位于字的左侧时，形小且靠左上。在书写时，用笔分明，末横变提，与右部笔画形成呼应关系。也可以借鉴草书的写法，笔意辗转，一笔完成，如"吟"字。

上宽

下窄

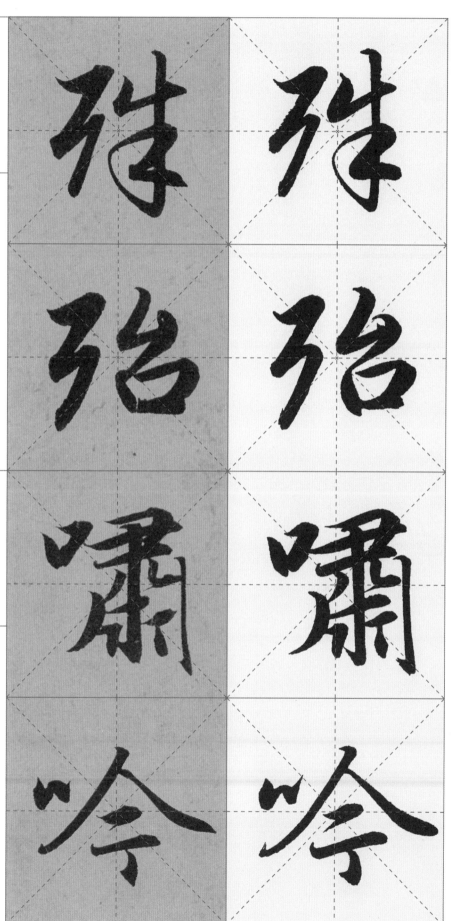

【日字旁】

"日字旁"呈长方形，形体勿宽。横细竖粗，两竖粗细分明，长短也有所变化。中间短横小巧，如点状，可与末横连写。末横变提，与右部笔画呼应。

短 ← → 长

【目字旁】

"目字旁"形窄勿宽。两竖画左粗右细，长短分明。横折部分应明显扛肩，横细竖粗。内部的两个短横可连笔书写，小巧精致。末横变提，与右部笔画呼应。

勿封口 ← → 细长

较斜

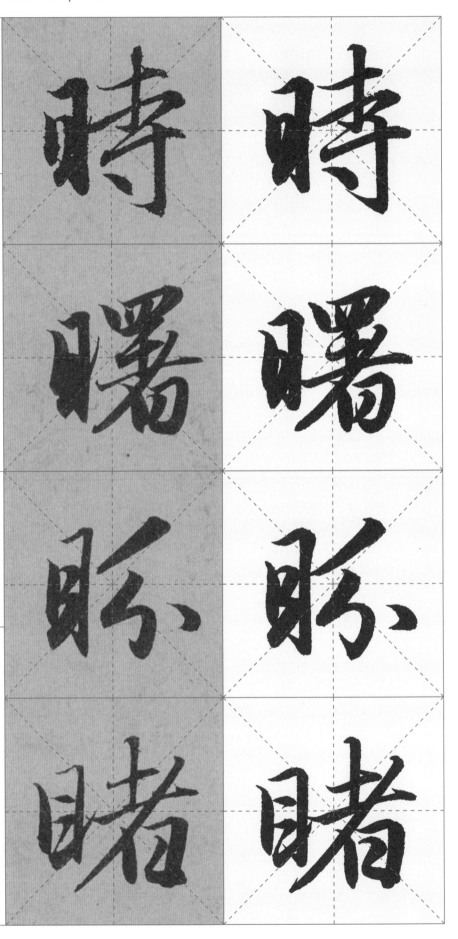

【白字旁】

"白字旁"位于字的左侧时，其形态应小且窄。撇画短小，两竖长短分明。左竖稍向右斜，右竖垂直。内部短横轻灵小巧，与末横连写。末横变提，与右部笔画呼应。

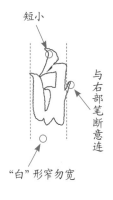

短小

与右部笔断意连

"白"形窄勿宽

【言字旁】

首点小巧靠右，横画长短错落，上横长而左伸，下面"口字部"形小勿大。或短横与"口"可以简化为横折提，与右部笔画形成呼应关系，如"诚"字。

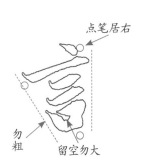

点笔居右

勿粗

留空勿大

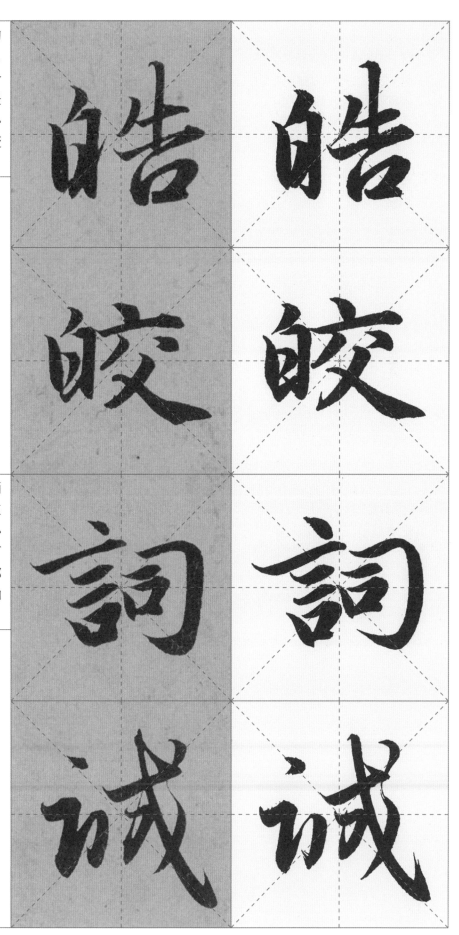

9

【木字旁】

"木字旁"应左放右收，横短竖长，注意与右部穿插避让。横画扛肩，竖画劲挺修长，末端向左上回锋呼应，或者末点直接简化，与撇画连写为撇折提，与左部笔画呼应。

上短

左伸

下长

楊

楊

松

松

【禾字旁】

"禾字旁"左放右收。首撇形态小巧，横画左伸右缩。竖画垂直靠右，其高低应根据右部的笔画变化而调整。下面撇画不宜过长，收笔时应回锋向右上。

短小略平

左长

右短

和

和

稅

稅

"绞丝旁"瘦窄勿宽，可以一笔连贯书写。撇折部分应上大下小，用笔连势和转折体现方圆结合的特点。下面点画简化为提画，与右部笔画呼应。

撇画书写粗重且长

以提代点

"女字旁"中宫收紧，左放右收，注意避让右部。横画变提，向左侧伸展，由重渐轻。撇画收笔略含蓄，或回锋向上。

左放右收

高低错位

出头勿长

缍

绡

姢

嬉

缍

绡

姢

嬉

【虫字旁】

"虫字旁"的笔画短小紧凑,形态不宜宽大。上面的撇画短小,形势较平。竖画不宜过高,可以选择与提画一笔连写,以呼应右部用笔。

小巧灵动

较斜

【弓字旁】

"弓字旁"的形体微斜,形窄勿宽。钩画收笔可以点到即止,或者出锋。在转折用笔时,需要注意方圆的变化,以及轻重的分明。

方

也可出钩

【示字旁】

　　"视"字左部，首点靠右，轻而小巧。下方捺点省化，笔顺为"点、横折、撇提"。再如"神"字左部，笔画长短分明，用笔顺序为"点、横撇、竖、点"。

出锋点

折处与点对齐

连带书写

【衣字旁】

　　"衣字旁"点画的大小和形态各异。首点高昂，横撇扛肩角度夸张鲜明，折处粗重有力。垂露竖短小，由轻渐重。下面两点应向上紧靠。

夹角勿大

勿粗重

短小

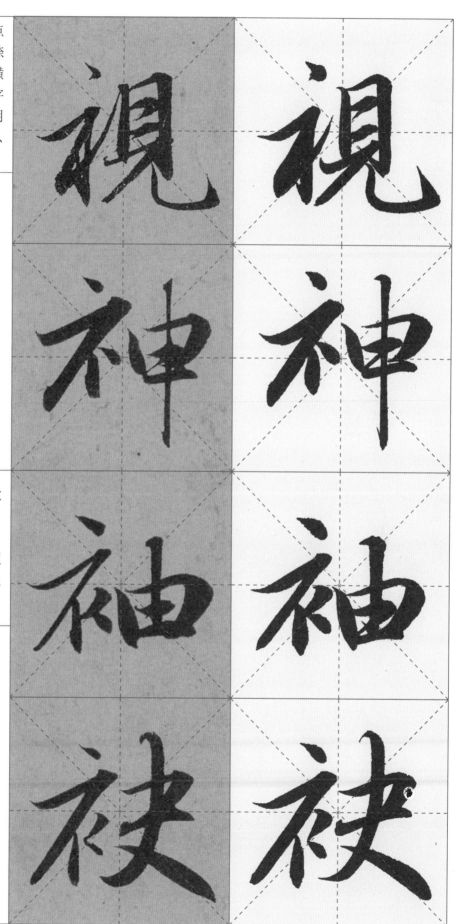

视　神

袖　袖

袄　袄

【火字旁】

"火字旁"左放右收。如"灼"字，两点左低右高。撇画收笔不出锋，点到即止。"烦"字，两点一笔连写，末点收笔向上带笔出锋。

不可太弯

高

低

向上靠拢

【食字旁】

"食字旁"左放右收。撇画左伸，形态稍直，出锋或不出锋均可。横撇弯钩自然流畅。竖提不宜过高，转折处应粗重有力，提画出锋以呼应右部笔画。

宁直勿弯

自然流畅

微斜

"耳字旁"的形态窄而高，两竖的轻重对比明显，长短差异分明。内部短横应上下连贯，末横变提。另外也有特例，如"联"字，其上方的横画可以写长并向右伸展。

由轻到重

形高勿宽

较斜

"足字旁"上正下斜，整体向右上倾斜，且呈现扛肩的形态。上面"口字部"形小勿大。竖画应粗重不宜高，短横化为点，竖提注意穿插避让。

"口"字上宽下窄

竖、提一笔完成

以点代横

【鱼字旁】

"鲜"字左部的"田"横细竖粗,下面四点形态小巧。"鳞"字左部点画可异写成"大"字,撇画与上面"田"中的竖画简化为一笔。

起笔勿重

向左下方斜行笔

"四点"也可写成"提"

【矢字旁】

"矢字旁"左放右收,书写时要注意避让右部。首撇较直,与横画一笔连写。次横与斜撇简化为一笔横撇,末点形小靠上,向右上出锋,以呼应右部用笔。

可断可连

形小靠上

回锋收笔

"车字旁"的形体较高，中竖修长且劲挺。"曰"字两侧短竖向中间倾斜，其中横画形态各异，注意牵丝引带。

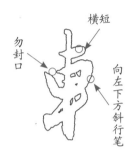

"马字旁"的形态窄而高，上面两个竖画稍微向左倾斜，粗细分明。横画短小且扛肩，上下连贯。下面四个点画可以简化为三点或提画，要注意笔画书写顺序。

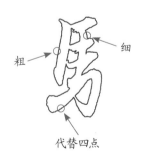

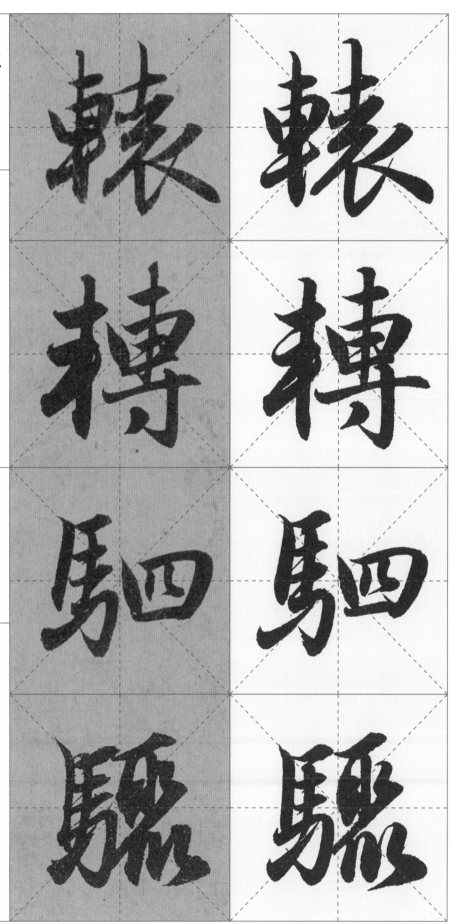

舟字旁

"舟字旁"形态较高，用笔变化多样。首撇短小，也可以化作点画。左撇形态弯中取直，中部横画由重渐轻，且向左伸展。上下两点画可以简化成一个竖画。

短小

左伸

向内略收

月字旁

"月字旁"形态窄勿宽，左撇与竖钩中段应向内收，以保持紧凑，其内部两短横应连笔书写，末横变提，向右上出锋，与右部笔画形成呼应。

与右部笔断意连

竖撇

"月字旁"形窄略高

"立刀旁"的用笔分明。短竖靠上,竖钩劲挺修长。短竖下端收笔,也可以向右上牵丝引带,指向竖钩的起笔处。

短小靠上

两头粗、中间细

【反文旁】

"反文旁"左收右放。首撇短小,并与上横连写化为撇折。下方撇短捺长,用笔分明。注意中宫内收,捺画也可以变化为反捺。

撇横连写,横笔勿长

捺画伸展

則

削

收

散

則

削

收

散

【欠字旁】

"欠字旁"通常位于字的右部。当左部用笔较为复杂时，通常写得低且小。整体上收下放，两撇上短下长，横钩短而鲜明，反捺末端出锋或不出锋均可。

横短

形直

向左下出锋

【斤字旁】

"斤字旁"呈现出多种形态，短撇或斜或平，次撇或直或弯，横笔靠上，竖钩向下探。"断"字的右部，横、竖一笔连写，肆意而充满力量。

短小略平

垂直劲挺，也可写成悬针竖

高低错位

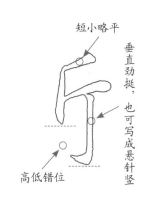

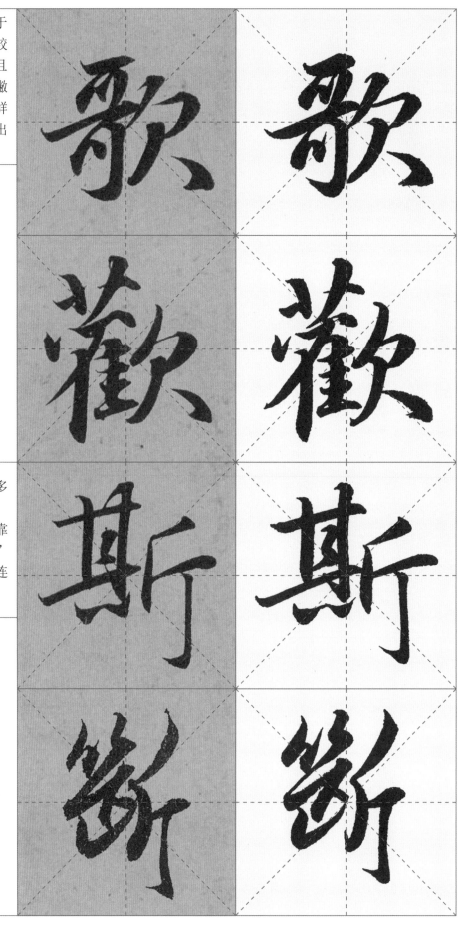

"页字旁"通常位于字的右部，其整体形态高且勿宽，横细竖粗，横画的形态各异。左竖与上面笔画连带接应，末横与下方撇画简化为一笔连写。

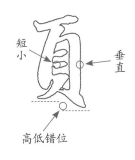

短小 垂直

高低错位

"见字旁"在不同字中高低安排会有所变化，整体上收下展，横画细而短，牵丝连带。两竖画长短分明，撇画用笔略含蓄，竖弯钩突出、向右舒展。

窄

平

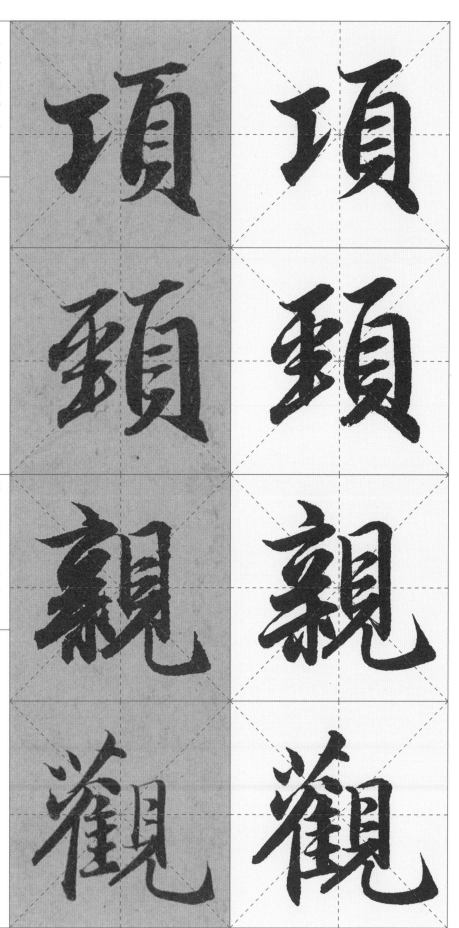

【隹字旁】

"隹字旁"通常位于字的右部，两竖画高低错落，粗细有变化。短横的形态各异，并注意保持间距均匀，通过牵丝连带形成流畅的整体字形。

长且微弯

垂直略短

【辛字旁】

"辛字旁"整体上紧下松，形窄而高。点画形态各异，中间两点相向呼应。下方横画紧密靠上，形态多变。竖画坚挺，垂直向下伸展。

形高勿矮

上紧下松

| 鸟字旁 | "鸟字旁"的用笔清晰分明，上下连贯。首撇短小，左竖粗重垂直，诸横短而轻，布局紧密。横折钩外圆内方，末横可写成四点或三点。 |

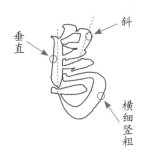

| 风字旁 | "风字旁"上收下展，中部收腰。撇画略含蓄，可作回锋撇，避让左部用笔。横斜钩向右下舒展，潇洒有力。内部笔画上靠，笔意连贯。 |

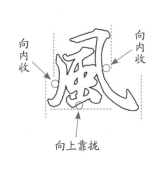

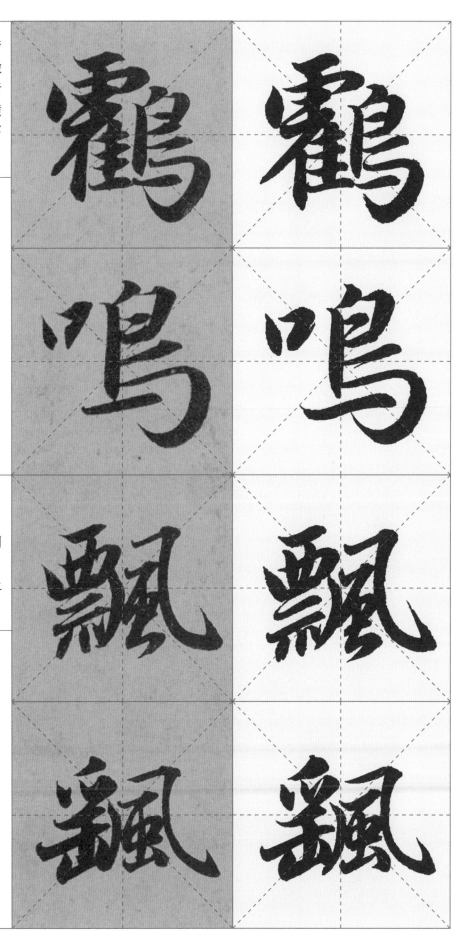

【草字头】

"草字头"有多种写法。以"芙"为例,用笔分明,呈上开下合之势,笔顺为:竖、横、横、撇。一种为草法,先写两点,再牵丝引带下面的笔画,如"茂"字。

上开

下合

【山字头】

"山字头"形体要求窄而集中,三个竖画高低错落,粗细形态因字而异。

错落有致

"山字头"形小勿大

芙

茂

嵗

嚴

"宝盖头"用笔或行或草。首点粗重，收笔向左下呈出锋之势。左侧点画或直，或者直接与横钩连写。横钩的横画细而柔韧，出钩可长可短。

"宝盖头"宽扁勿高

角度不同

"穴宝盖"的形态宽扁，其中点画粗重，形态各异，要注意大小、高低、轻重的变化。横钩部分充满力量，下面两点呈"八"字形。

横画勿粗

轻重有别

宋

宵

窍

窥

宋

宵

窍

窥

【常字头】

"常字头"的形态宽扁。首笔为短竖，末端收笔向左上出锋，笔断意连，与上面左点形成呼应。上面的左右两点连贯呼应，牵丝轻盈。

小 大

"常字头"宽扁勿高

【雨字头】

"雨字头"的形态宽扁，不宜过高。首笔短横自然轻快，左点直且饱满。短竖粗重居中，四点轻盈，上下左右连贯呼应，紧靠中竖，要有变化，避免散开。

由重到轻 横细

呼应连带

"人字头"的宽度适中,撇捺纵展,呈向下覆盖之势。撇画轻且长,捺画由轻渐重。在撇捺起笔处,衔接可断可连,收笔处左低右高。

不可太弯

低

高

合

金

"四点底"的点画形态各具特色,展现出大小、轻重、起伏的变化,并且牵丝连贯,可断可连。四个点画也可以被简化为横画一笔完成。

由低到高

轻重有别

然

鱼

27

【心字底】 "心字底"形态宽扁，整体勿高，其位置安排在下方偏右。卧钩遒劲有力，钩画出锋与中间点画形成呼应。三个点画取势各不相同，末两点牵丝呼应，可断可连。

可断可连

"卧钩"勿太大

思

思

忠

忠

【皿字底】 "皿字底"的形态较扁，用笔分明。两侧笔画略粗，均向中间略微倾斜。左侧的竖画可以变化为点画，底下横画长而粗重。

横细

向右下方斜行笔

向左下方斜行笔

盡

盡

盎

盎

"木字底"整体形态呈现出宽大特点，不宜太高。横画细长，呈现出左低右高趋势。竖钩部分垂直勿高。下面两点相互呼应，展现出大小、轻重的不同变化。

横画长，左低右高

垂直略短

"走之底"充分展现了笔意的连贯流转和从容飘逸的韵味。首点灵动小巧，与下方的笔画若断若续，笔断意连。横折折撇婉转流畅，形小勿大。平捺长而舒展。

自然流畅

捺画伸展、勿粗重

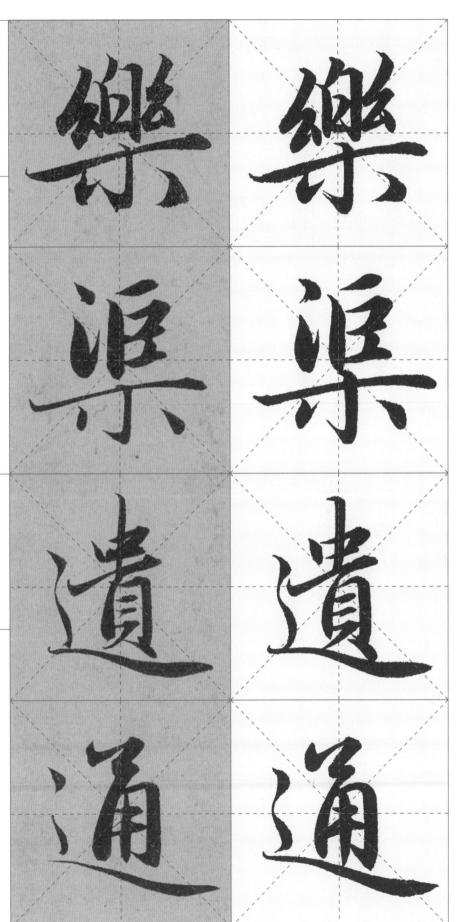

【广字头】

　　"广字头"的形态较高,通常位于字的左上侧。首点居中且灵动小巧。横画左低右高,可因字而变。长撇微弯,采用回锋撇或兰叶撇。

点在横画中间

微弯

横短撇长

鹿

庹

鹿

庹

【尸字头】

　　"尸字头"位于全字的左上侧,整体笔画应饱满粗重。上方的横折形扁不宜宽,撇画长而有力,向左下伸展,用笔应由轻渐重,收笔点到即止,不宜出锋。

勿高

回锋收笔

屛

顧

屛

顧

【门字框】

　　"门字框"展现了用笔的省减变化,整体形态如长方形。左侧的垂露竖短,右侧的竖钩长,出钩不宜夸张。其中的点画形态和取势各不相同。

短小　　竖长

【国字框】

　　"国字框"整体呈现长方形,左上角一般不封口。两竖画左短右长,横折处圆中寓方,竖画末端向左上出锋,与内部笔画形成呼应。

或方或圆皆可

勿封口

"国字框"勿太大

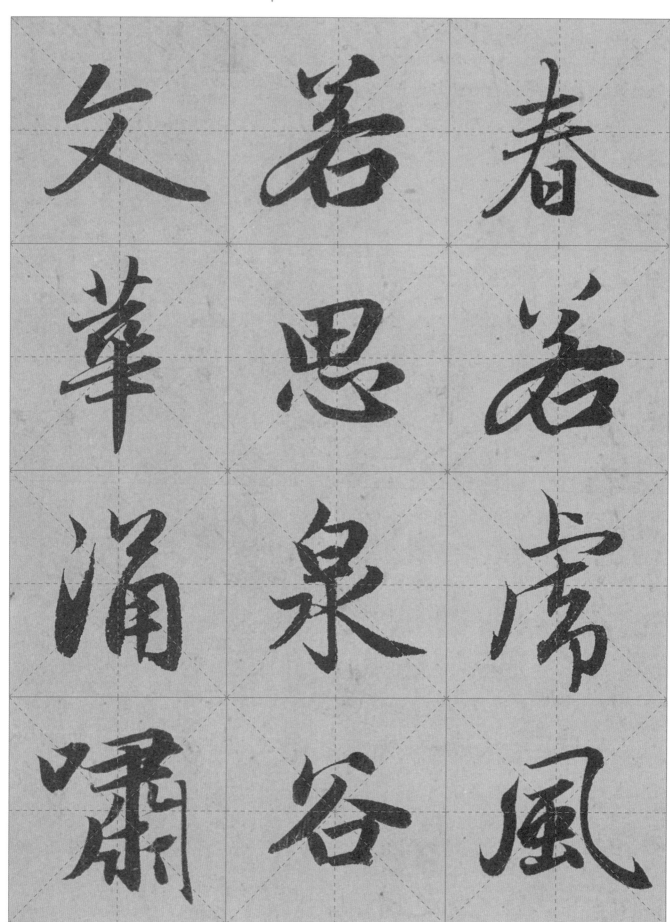

春若常風

若思泉谷

文華湄嘯

起景明間　龍雲月照　躍浮松清

泉流朱氣 天霞象 上半噓雲

鸛神秋無

白精看心

中見閣水

聽興萬雲

靜和濃若

事天自情

如神清秋抱和春爲朗月當節

惊风飘白日
光景驰西流

会心之处
不必在远